高循丰草书论稿

壬辰年夏鸿涛题

【卷二】

中央文献出版社

高篠豐草書論稿

孔子真影

【高余丰先生生平】

中国书法家协会会员，中国国际书画研究会理事，中国老年书画研究会研究员，比利时世界文化艺术交流中心高级顾问，首钢总公司工会书画院特聘书法家。

高余丰先生1938年6月1日出生于河北省固安县。1942年学习书法；1958年考入北京工艺美术学校；

1961年在北京市纺织工业局从事纺织品图案设计，历任图案设计员、设计室主任、宣传干部和工会干部等职；

1984年师从著名书法家胡公石先生；1985年进入首钢专事书法研究、创作；历任首钢民产公司、首钢宾馆开发公司、首钢机械工程总公司、首钢陶艺斋书画创作室创作员、组长等职；1990年获日本第二十届国际书道总裁奖；

1990—1992年蝉联韩国第十一、十二、十三届国际美术公募展——金双银大奖；1992年在北京太庙举办个人书法作品展；2000年荣宝斋出版社出版《高余丰书法作品集》；2004年赴欧洲四国讲学。

高余丰先生少小离乡，在北京求学期间深入到历代碑帖，名胜古迹中遍访先贤，打下了坚实的传统帖学功底。其后二十五年在纺织行业从事图案设计，二十七年在冶金企业专攻书法。其书风独树一帜，其草书尽显大江东去之磅礴，金戈铁马之刚烈，龙腾蛇舞之柔美，千古汉字之魅力。其作品广为海内外政要和友人收藏，中央电视台、北京电视台、《人民日报》、《工人日报》、《南方日报》、《北京日报》等主流媒体均做过介绍，人民大会堂、外交部和各地名胜多有其墨迹和碑刻。

【心血丹青】

中国文化巍巍如高山，汤汤如江河，"观乎天文以察时变，观乎人文以化成天下"（周易·易传），数千年来无数典籍启示民众心智，遗泽万代，更以造福人类的精神而烛照后世。

儒家经典《论语》，不仅可治天下，更可传达生命的智慧，启迪了无数华夏子孙的心灵，散发出中国传统文化绵延不绝的温暖。

朗朗的诵读声，曾经回荡在中国山水之间，萦旋在无数的村舍，扎根在一代又一代家教门风之间。流风所至，教化渐成，我们建立了文明古国的形象与内涵。

从中国人平和典雅的从容仪范之中，显露出安详与虔诚，延续着慎终追远的精神。于是，心灵所钟，文化根深，滋养了我们文化深远的自豪和信心。

逝水流光，因循万世，经历众多的世事变迁，唯有文化的精神不会泯灭，薪火相传。

看过数千载春秋，领略诸多的风光变幻，唯有经典的力量不可替代，无法超越。

对于经典，国人向以恭敬之情，诚恳之心相待。但凡吟诵者，音声未出而收敛心神，一言一语皆求字正腔圆，以显景仰追慕之情；至于书写者，笔墨未到而专注意念，一笔一画力求形端表正，以示正心诚意之忱。

书为心画，书法作为一种汉字造型艺术，不仅作为思想的载体存在，更具备流露心灵与呈现境界的独立品质，

高余丰草书论语

笔墨丹青之中，挥洒的是一份生命体悟，炼意造境，无处不彰显人格。

高余丰先生是一位充满激情的书法家，作品多次在韩国获奖，并应邀出访比利时等欧洲国家。高余丰先生从小痴迷于书法艺术，数十年来以草书为伴，于作品中凝聚成豪迈、舒展的气势，恣肆挥洒的笔墨，每每在点画间显露出奔放、激越的情态。作为在首钢工作多年的中国书法家协会会员，高余丰先生不仅勤奋于书法创作，而且用心感受着炽热的生产情景，体会了钢铁的特殊品质，使自己在这片热土上不断获得启发与动力。在他年近七十岁的时候，发心用草书的形式抄写《论语》，并在两年的时间里专注其中，不仅完成了他书法人生中一项重要工程，也是进行了一次充满勇气的自我挑战，实现了一次洋溢激情的探索与体验。

高余丰先生以古稀年纪，用挑战自我的勇气进行酣畅淋漓的创作，以圆熟的艺术功力，将生命心血融入其中，终使《论语》这部中国传统文化的经典能够以草书形式面对社会，这是一件超乎功利、而关乎信仰的事情。

这本草书《论语》书法作品集的问世，会给热爱中国传统文化的人带来一种全新的阅读欣赏体验，一心尝试的愿望、追求的热情、创新的勇气，尽在其中。最重要的是，以浩荡生命长风激活经典，这份首钢人的情怀让我们静穆感动。

高篠璧草書論語

【目录】

録論語学而篇

第次 壬午中秋高德豐書

子曰：「学而时习之，不亦说乎？有朋自远方来，不亦乐乎？人不知而不愠，不亦君子乎？」

学而第一

子曰：「巧言令色，鮮矣仁。」

子曰：其為人也孝弟，而好犯上者，鮮矣！不好犯上，而好作亂者，未之有也。君子務本，本立而道生。孝弟也者，其為仁之本與！

曾子曰三省吾身為

人謀而不忠乎與朋友交而

不信乎傳不習乎

子曰道千乘之國敬事

而信節用而愛人使

民以時

子曰：「弟子入則孝，出則悌，謹而信，泛愛眾，而親仁。行有餘力，則以學文。」

論語學而篇

子夏曰：「賢賢易色，事父母，能竭其力，事君，能致其身，與朋友交，言而有信，雖曰未學，吾必謂之學矣。」

子曰：「君子不重则不威；学则不固。主忠信，无友不如己者，过则勿惮改。」

曾子曰：「慎终，追远，民德归厚矣！」

卷一　卷一

子禽问于子贡曰：『夫子至于是邦也，必闻其政。求之与？抑与之与？』子贡曰：『夫子温、良、恭、俭、让以得之。夫子之求之也，其诸异乎人之求之与！』

子曰：『父在，观其志；父没，观其行；三年无改于父之道，可谓孝矣。』

卷一
一三

卷一
一四

有子曰：「禮之用，和為貴。先王之道，斯為美，小大由之。有所不行，知和而和，不以禮節之，亦不可行也。」

有子曰：「信近于義，言可復也。恭近于禮，遠恥辱也。因不失其親，亦可宗也。」

子曰:「君子食无求饱,居无求安,敏于事而慎于言,就有道而正焉,可谓好学也已。」

子贡曰:「贫而无谄,富而无骄,何如?」子曰:「可也。未若贫而乐,富而好礼者也。」
子贡曰:「《诗》云:『如切如磋,如琢如磨。』其斯之谓与?」
子曰:「赐也,始可与言《诗》已矣!告诸往而知来者。」

高德豐草書論語

卷一 一七

子曰：「不患人之不己知，患不知人也。」

子曰：「为政以德，譬如北辰，居其所而众星共之。」

论语为政篇

子曰：「《诗》三百，一言以蔽之，曰：『思无邪』。」

论语为政篇

子曰：「道之以政，齊之以刑，民免而無恥；道之以德，齊之以禮，有恥且格。」

子曰：「吾十有五而志于學，三十而立，四十而不惑，五十而知天命，六十而耳順，七十而從心所欲，不逾矩。」

孟武伯問孝。子曰：『父母唯其疾之憂。』

孟懿子問孝。子曰：『無違。』樊遲御，子告之曰：『孟孫問孝於我，我對曰：「無違」。』樊遲曰：『何謂也？』子曰：『生，事之以礼；死，葬之以礼，祭之以礼。』

子夏問孝子曰色難有
事弟子服其勞有酒食先
生饌曾是以為孝乎

論語為政篇 壬午季秋 小窗高郎書

子夏問孝。子曰：『色難。有事，弟子服其勞；有酒食，先生饌，曾是以為孝乎？』

子游問孝子曰今之孝者
是謂能養至于犬馬皆能
有養不敬何以別乎

論語為政篇 壬午涼月 小窗高郎

子游問孝。子曰：『今之孝者，是謂能養。至于犬馬，皆能有養；不敬，何以別乎？』

子曰：「吾与回言，终日不违，如愚。退而省其私，亦足以发。回也不愚。」

子曰：「视其所以，观其所由，察其所安，人焉廋哉？人焉廋哉？」

子曰：「溫故而知新，可以為師矣。」

節錄論語為政篇 ⋯⋯

子曰：「君子不器。」

節錄論語為政篇 ⋯⋯

子貢問君子子曰先行其言而後從之

論語為政篇 壬午重陽 高篪豐書

子貢問君子。子曰：『先行其言，而後從之。』

子曰君子周而不比小人比而不周

論語為政篇 高篪豐書

子曰：『君子周而不比，小人比而不周。』

子曰：「攻乎异端，斯害也已。」

子曰：「学而不思而罔，思而不学则殆。」

子曰由誨女知之乎知之為知之不知為不知是知也

子曰：「由，誨女知之乎？知之為知之，不知為不知，是知也。」論語為政篇 高篠豐書

子張學干祿子曰多聞闕疑慎言其餘則寡尤多見闕殆慎行其餘則寡悔祿在其中矣

論語為政篇 高篠豐書

子張學干祿。子曰：「多聞闕疑，慎言其餘，則寡尤；多見闕殆，慎行其餘，則寡悔。言寡尤，行寡悔，祿在其中矣。」

孝慈則忠，舉善而教不能則勸，
季康子問：「使民敬、忠以勸，如之何？」子曰：「臨之以莊則敬，

舉枉錯諸直，則民不服。」
哀公問曰：「何為則民服？」孔子對曰：「舉直錯諸枉，則民服；

子曰：「人而無信，不知其可也。大車無輗，小車無軏，其何以行之哉？」

或謂孔子曰：「子奚不為政？」子曰：「《书》云：『孝乎惟孝，友于兄弟，施于有政。』是亦為政，奚其為為政？」

子張問：『十世可知也？』子曰：『殷因于夏禮，所損益可知也；周因于殷禮，所損益可知也。其或繼周者，雖百世可知也。』

子曰：『非其鬼而祭之，諂也。見義不為，無勇也。』

孔子謂季氏 八佾舞於庭 是可忍也 孰不可忍也

論語八佾篇……高隲豐書

孔子謂季氏：「八佾舞于庭，是可忍也，孰不可忍也？」

八佾第三

三家者以雍徹子曰相維辟公天子穆穆奚取三家之堂　論語八佾篇

三家者以《雍》彻。子曰：「『相维辟公，天子穆穆』，奚取于三家之堂？」

子曰人而不仁如礼何人而不仁如乐何　錄論語八佾篇　歲在壬午盧陽黄高

子曰：「人而不仁，如礼何？人而不仁，如乐何？」

子曰：「夷狄之有君，不如诸夏之亡也。」

林放问礼之本。子曰：「大哉问！礼，与其奢也，宁俭；丧，与其易也，宁戚。」

季氏旅於泰山子謂冉有
曰女弗能救與曰不
能子曰嗚呼曾謂泰山
不如林放乎

論語八佾篇

季氏旅於泰山。子謂冉有曰：「女弗能救與？」對曰：「不能！」子曰：「嗚呼！曾謂泰山不如林放乎？」

子曰君子無所爭
必也射乎揖讓
而升下而飲
其爭也君子

子曰：「君子無所爭，必也射乎！揖讓而升，下而飲，其爭也君子。」

子夏问曰：「『巧笑倩兮，美目盼兮，素以为绚兮。』何谓也？」
子曰：「绘事后素。」
曰：「礼后乎？」子曰：「起予者商也，始可与言《诗》已矣！」

子曰：「夏礼，吾能言之，杞不足征也；殷礼，吾能言之，宋不足征也。文献不足故也，足，则吾能征之矣。」

子曰禘自既灌而往者吾不欲観之矣

子曰：「禘，自既灌而往者，吾不欲观之矣。」

高錤豐草書論語

或问禘之说子曰不知也知其说者之于天下也其如示诸斯掌

或问禘之说。子曰：「不知也。知其说者之于天下也，其如示诸斯乎！」指其掌。

祭如在祭神如神
在子曰吾不与祭
如不祭

論語八佾篇
小隱秋雨堂書

王孫賈問曰与其媚於奧寧
媚於灶何謂也子曰不然獲罪
於天無所禱也

論語八佾
秋雨堂主人高翔書

子曰周監於二代郁郁乎文哉吾從周

論語八佾備時在壬午仲春月北魚昌谷書豐

子曰：「周監于二代，郁郁乎文哉！吾從周。」

子入太廟每事問或曰孰謂鄹人之子知禮乎入太廟每事問子聞之曰是禮也

論語八佾篇壬午三秋北魚昌谷書豐

子入太廟，每事問。或曰：「孰謂鄹人之子知禮乎？入太廟，每事問。」子聞之曰：「是禮也。」

卷一 五八

卷一 五七

子曰：射不主皮，為力不同科，古之道也。

以示高雄崇正書翰墨緣

子曰：「射不主皮，為力不同科，古之道也。」

子貢欲去告朔之餼羊。子曰：賜也，爾愛其羊，我愛其禮。

秋日書之於王城以示高雄崇正書翰墨緣

子貢欲去告朔之餼羊。子曰：「賜也！爾愛其羊，我愛其禮。」

子曰車君壽祀人以爲謟也

子曰：『事君尽礼，人以为谄也。』

定公问：『君使臣，臣事君，如之何？』孔子对曰：『君使臣以礼，臣事君以忠。』

子曰關雎樂而不淫哀而不傷

論語八佾篇三于之秋 高鴻建書

子曰：「《關雎》樂而不淫，哀而不傷。」

哀公問社於宰我宰我對曰夏后氏以松殷人以柏周人以栗曰使民戰栗子聞之曰成事不說遂事不諫既往不咎

論語八佾篇 高鴻建書

哀公問社于宰我。宰我對曰：「夏后氏以松，殷人以柏，周人以栗，曰使民戰栗。」子聞之曰：「成事不說，遂事不諫，既往不咎。」

子曰管仲之器小哉 或曰管仲儉乎
曰管仲有三歸官事不攝焉得儉 然
則管仲知禮乎曰邦君樹塞門管氏亦
樹塞門邦君為兩君之好有反坫管氏亦
有反坫管氏而知禮孰不知禮

論語八佾第三 西條豐書

子曰:『管仲之器小哉!』
或曰:『管仲儉乎?』曰:『管仲有三歸,官事不攝,焉得儉?』『然則管仲知禮乎?』曰:『邦君樹塞門,管氏亦樹塞門;邦君為兩君之好,有反坫,管氏亦有反坫。管氏而知禮,孰不知禮?』

子語魯大師樂曰樂其可知也始作
翕如也從之純如也皦如也繹如也
以成

論語八佾篇 西條豐書

子語魯大師樂,曰:『樂其可知也:始作,翕如也;從之,純如也,皦如也,繹如也,以成。』

儀封人請見曰君子之至於斯也吾未嘗不得見也從者見之出曰二三子何患於喪乎天下之無道也久矣天將以夫子為木鐸

論語八佾篇

仪封人请见，曰：『君子之至于斯也，吾未尝不得见也。』从者见之。出，曰：『二三子何患于丧乎？天下之无道也久矣，天将以夫子为木铎。』

子謂韶盡美矣又盡善也謂武盡美矣未盡善也

論語八佾篇

子谓《韶》：『尽美矣，又尽善也。』谓《武》：『尽美矣，未尽善也。』

里仁第四

子曰巧居上不宽爲禮不敬臨喪不衰吾何以觀之哉

子曰：『居上不宽，爲禮不敬，臨喪不衰，吾何以觀之哉？』

子曰：『里仁为美，择不处仁，焉得知？』

子曰：『不仁者，不可以久处约，不可以长处乐。仁者安仁，知者利仁。』

子曰：「苟志于仁矣，无恶也。」

子曰：「唯仁者能好人，能恶人。」

卷一
七六

卷一
七五

子曰：「富与贵，是人之所欲也；不以其道得之，不处也。贫与贱，是人之所恶也；不以其道得之，不去也。君子去仁，恶乎成名？君子无终食之间违仁，造次必于是，颠沛必于是。」

子曰：「我未见好仁者、恶不仁者。好仁者，无以尚之；恶不仁者，其为仁矣，不使不仁者加乎其身。有能一日用其力于仁矣乎？我未见力不足者。盖有之矣，我未之见也。」

子曰：『朝聞道，夕死可矣。』

子曰：『人之過也，各于其党。观过，斯知仁矣。』

子曰：「士志于道，而恥惡衣惡食者，未足與議也。」

子曰：「君子之于天下也，無適也，無莫也，義之與比。」

子曰：「放于利而行，多怨。」

子曰：「君子懷德，小人懷土；君子懷刑，小人懷惠。」

高篏豐草書論語

子曰：「能以禮讓為國乎？何有！不能以禮讓為國，如禮何！」

子曰：「不患無位，患所以立；不患莫己知，求為可知也。」

子曰参乎吾道一以贯之曾子曰唯子出门人问曰何谓也曾子曰夫子之道忠恕而已矣

录论语里仁篇 壬子凉月高竹丰书

子曰：『参乎！吾道一以贯之。』曾子曰：『唯。』子出。门人问曰：『何谓也？』曾子曰：『夫子之道，忠恕而已矣！』

子曰君子喻于义小人喻于利

论语里仁篇 高竹丰书

子曰：『君子喻于义，小人喻于利。』

子曰見賢思齊焉見不賢而內自省也

論語里仁篇

子曰父母諫見

志不違勞而不怨

子曰：「見賢思齊焉，見不賢而內自省也。」

卷一 八七

子曰：「事父母幾諫。見志不從，又敬不違，勞而不怨。」

卷一 八八

子曰三年无改於父之道可謂孝矣

子曰：『三年无改于父之道，可謂孝矣。』

論語

子曰父母在不遠遊遊必有方

子曰：『父母在，不逺游，游必有方。』

子曰古者言之不出恥躬之不逮也

子曰父母之年不可不知一則以喜一則以懼

子曰：「以約失之者，鮮矣！」

子曰：「君子欲訥于言，而敏于行。」

子游曰：「事君數，斯辱矣；朋友數，斯疏矣。」

子曰：「德不孤，必有鄰。」